AIMER
ET
MOURIR

PIÈCE EN TROIS ACTES

PAR

M. MICHEL MASSON

Représentée pour la première fois, à Paris, sur le théâtre du Vaudeville
le 11 septembre 1855

PARIS

MICHEL LÉVY FRÈRES, LIBRAIRES-ÉDITEURS

RUE VIVIENNE, 2 BIS

—

1855

L'auteur et les Éditeurs se réservent le droit de représentation, de traduction,
et de reproduction à l'étranger.

A FECHTER

Cœur intelligent, vaillant et loyal; artiste vrai et véritable artiste, à toi, merci.

MICHEL MASSON.

Distribution de la Pièce.

PHILIPPE, comte de Kœnigsmark.	MM. FECHTER.
L'ÉLECTEUR DE HANOVRE.	CHAUMONT.
GEORGES, son fils.	ALLIÉ.
LE BARON DE WALDEN.	CHAMBÉRY.
LORD RIVERS	PARADE.
FREYBERG, ami de Georges.	BACHELET.
KAUFFMAN, courrier.	ROGER.
UN LAQUAIS	LANGE.
SOPHIE-DOROTHÉE, femme du prince Georges.	M^{mes} PAGE.
LA BARONNE DE WALDEN.	CLARISSE MIROY.

Toutes les indications sont prises de la gauche et de la droite du spectateur. — Les personnages sont inscrits en tête des scènes dans l'ordre qu'ils occupent au théâtre. Les changements de position sont indiqués par des renvois au bas des pages.

AIMER ET MOURIR

ACTE PREMIER

Un petit salon de la résidence d'été de l'Électeur de Hanovre. Au fond, une vaste salle qui fait partie de l'appartement du prince Georges. A gauche, une porte ouvrant sur une galerie qui conduit chez l'Électeur; à droite, une autre porte qui ouvre sur les appartements de la princesse Sophie-Dorothée.

SCÈNE PREMIÈRE.

GEORGES, lord RIVERS, FREYBERG, Convives.

(Au lever du rideau, on entend au dehors un bruit de verres et le rire des convives. Freyberg entre vivement en scène, la serviette à la main; il s'adresse aux laquais qui traversent la salle chargés de plateaux garnis de verres et de bouteilles.)

FREYBERG.

Eh bien ! et M. de Kœnigsmark !

UN LAQUAIS.

Impossible de le retrouver !

FREYBERG, aux laquais.

Posez là ces verres, ces plateaux. (Cris dans la salle du festin : Kœnigsmark ! Kœnigsmark !) Et courez à sa recherche !... (Les laquais sortent en hâte. — Georges, Rivers, des convives déjà un peu avinés, entrent.)

GEORGES, le verre à la main.

Eh bien! mon Philippe n'est pas de retour ! la joie de nos fêtes nous fait défaut ! mon héros m'abandonne ? Est-ce que l'ingrat, mécontent du souper, serait allé se réintégrer dans la prison pour dettes d'où nous l'avons tiré ce soir ?

FREYBERG *.

On est à sa poursuite, Monseigneur.

GEORGES.

Fort bien. — En attendant sa venue, lord Rivers, l'honorable ambassadeur, mon austère convive, va porter un toast. Attention, Messieurs! le silence va parler, et l'abstinence va boire.

RIVERS.

Boire ? veuillez m'en dispenser, prince... En me rendant à votre gracieuse invitation, la seule que j'aie acceptée depuis huit jours que je suis en Hanovre, je l'ai dit à Votre Altesse, je suis au régime le plus sévère.

FREYBERG.

Du lait à Mylord !

* F. R. G.

RIVERS, riant.

Du lait coupé!

GEORGES.

Songez-y, lord Rivers, c'est mon souper d'adieu. L'Électeur, mon père, me condamne à promener durant trois mois mon habit rouge dans les cours gourmées de l'Allemagne... J'accepte l'ennui ; mais laissez-moi le beau temps... ne boire que de l'eau à mon voyage, c'est vouloir me porter malheur... j'aime le soleil... vous feriez pleuvoir.

RIVERS.

S'il en est ainsi, prince, je brave l'ordonnance du médecin. En arrive que pourra, je risque l'eau rougie.

GEORGES.

Vivat! moitié eau, moitié vin... orgie complète!

RIVERS, debout, le verre à la main.

Au prince héréditaire Georges de Hanovre! Puisse l'Électeur, son père, lui assurer par son habileté une seconde et plus brillante couronne.

LES CONVIVES.

A Georges de Hanovre!

GEORGES, de même.

A notre glorieuse cousine la reine Anne d'Angleterre! Puisse-t-elle se souvenir assez de nos liens de parenté pour me déclarer son successeur! j'apprendrai à boire aux Anglais... A la reine Anne!

LES CONVIVES.

A la reine Anne!

SCÈNE II.

LES MÊMES, LA BARONNE.

(La baronne sort de chez la princesse et s'arrête soudain.)

LA BARONNE.

Pardon, Messieurs, je ne savais pas tomber en si nombreuse compagnie.

GEORGES.

En effet, nous ne sommes plus chez nous. Nous voilà près des appartements de ma femme ; sur un terrain neutre. Ce n'est pas sans doute le baron son mari, que madame de Walden vient chercher ici ; elle sait qu'il est à Londres.

FREYBERG, bas, aux autres.

Ce n'est pas non plus Kœnigsmark, son amant ; elle le croit encore prisonnier.

LA BARONNE, à Georges.

C'est à Votre Altesse que j'ai mission de parler. (Tout le monde s'éloigne.)

GEORGES, soucieux.

J'entends, c'est ma femme, la princesse Sophie-Dorothée qui vous envoie.

LA BARONNE.

Pour annoncer à Monseigneur que la crise nerveuse dont elle a été saisie au moment de la présentation de madame de Barnim heureusement cédé à nos soins.

GEORGES.

Je le savais, j'ai envoyé chez elle.

LA BARONNE.

Afin d'obtenir sa signature sur le brevet qui nomme la comtesse de Barnim première dame d'atours de Son Altesse.

GEORGES.

Ce brevet est signé et expédié, je pense?

LA BARONNE.

La princesse vous répondra sur ce point, Monseigneur, dans l'audience que j'ai l'honneur de vous demander pour elle avant votre départ.

GEORGES, à lui-même *.

Elle refuse! (A la baronne.) Une audience?... c'est impossible... Le prince Georges a fait ses adieux officiels à la cour... il est parti; celui qui vous parle n'est plus que le chevalier de Berg, un simple gentilhomme qui réunit ici quelques joyeux convives avant de se mettre en route. (Il va s'asseoir à droite.)

LA BARONNE.

Oserais-je prier le chevalier de Berg, puisqu'il va partir, de se charger de ce message pour le prince Georges que, vraisemblablement, il rencontrera sur son chemin. (Elle lui présente une lettre.)

GEORGES, regardant, mais ne prenant pas la lettre.

Une lettre de madame Sophie-Dorothée?... désespéré de vous refuser, ma chère baronne, mais je suis fort distrait et avant d'avoir retrouvé le prince, cette lettre, comme tant d'autres, serait perdue ou brûlée.

LA BARONNE, comme avec reproche.

Ah! Monseigneur.

GEORGES, se levant.

Plaît-il? vous vous étonnez... ne dirait-on pas qu'il n'y ait dans tout le Hanovre qu'une seule union mal assortie. Je ne parle pas de la vôtre, bien entendu; c'est l'accord parfait... grâce à la distance. (Haut.) A propos de M. de Valden... lord Rivers peut vous en parler, il a reçu aujourd'hui des lettres d'Angleterre.

RIVERS, à la baronne.

Et j'ai même une charmante nouvelle à annoncer à madame la baronne.

LA BARONNE.

Oui, la reine Anne a daigné accorder à l'envoyé du Hanovre le collier de l'Ordre du Bain... je le savais par la *Gazette de Hollande.*

* R. B. G. F.

RIVERS.

Ce que la *Gazette* n'annonce pas, c'est le retour heureux de M. de Valden.

LA BARONNE, avec saisissement.

Il revient! (A demi-voix à Georges.) C'est la vengeance du message, Monseigneur.

GEORGES.

Non, sur ma foi, je ne m'attendais pas à une nouvelle si émouvante. Mais pour tout réparer, je puis vous en donner une autre à laquelle vous ne serez pas moins sensible... Kœnigsmark est libre...

LA BARONNE, avec surprise et dépit.

Il est libre! ah! décidément, prince, vous m'en voulez. (Elle salue et sort par la gauche.)

SCÈNE III.

Les mêmes, excepté LA BARONNE, puis KAUFFMAN, PHILIPPE, Valets.

GEORGES.

Comment! la délivrance de l'amant ne lui est pas plus agréable que le retour du mari!...

RIVERS.

Vraiment? Kœnigsmark?

GEORGES.

Oui... oui... Mais Philippe nous expliquera cela... Décidément, Messieurs, son absence commence à m'alarmer.

RIVERS.

C'est vrai... où donc est-il? (Il va à la fenêtre.)

GEORGES.

C'est par là que vous le cherchez?

RIVERS, se retirant de la fenêtre avec effroi.

Oh!

GEORGES.

Ah! vous avez peur, Mylord?

RIVERS.

Je le crois bien; quand on ne s'y attend pas, trouver devant soi un précipice dont on ne voit pas le fond.

GEORGES.

Oui, la situation de cette résidence au milieu des montagnes nous a permis le luxe de ce petit fossé, où tout ce qui tombe est à jamais perdu.

RIVERS.

Voisinage dangereux!

GEORGES.

Nullement, pourvu qu'on ne veuille pas s'y jeter ou que la tête ne vous tourne pas. (Bruit en dehors.) Quel est ce tumulte?

RIVERS.

En effet, on mène grand bruit de ce côté.

FREYBERG, qui a remonté vers le fond.

Prince, des gens de votre maison vous amènent un prisonnier. (Des valets amènent le courrier.)

GEORGES.

Le courrier de mon père !... quel est le drôle qui s'est permis?... (En ce moment Philippe paraît.)

PHILIPPE.

Moi, prince.

GEORGES.

Philippe?... à quoi bon te saisir de cet homme?

PHILIPPE.

Demandez-le-lui, prince.

GEORGES, à Kauffman.

Oui, réponds, pourquoi t'a-t-on arrêté?

KAUFFMAN.

Je n'en sais rien.

PHILIPPE.

Il est d'une sincérité parfaite et qu'il faut encourager. (Aux valets.) Menez-le boire et ne le quittez pas. (Kauffman et les valets sortent.)

SCÈNE IV.

GEORGES, LORD RIVERS, PHILIPPE, FREYBERG, CONVIVES.

GEORGES.

Philippe, le mot de cette énigme?

PHILIPPE.

Avez-vous oublié ce qui me tourmentait pendant le souper?

GEORGES.

Le désir de connaître la personne qui t'avait fait emprisonner.

PHILIPPE.

Il y avait pour cela un moyen bien simple. Tous les jours, vous le savez, le directeur de la police envoie sous forme de notes à l'Electeur une petite chronique scandaleuse, qui permet à votre père de rire d'un grand nombre de ses sujets... Or, dans ces notes, pouvait se rencontrer le secret qui me préoccupe, et pour m'en assurer je n'ai rien trouvé de mieux que d'arrêter le courrier.

RIVERS.

C'est hardi !

PHILIPPE.

Rien n'assaisonne beaucoup de folie comme un peu de danger. Voici le portefeuille. (Il verse le contenu du portefeuille sur une table.) Diable! en voilà trop pour un seul homme.

GEORGES.

Eh bien, à chacun sa part, on lira tour à tour.

PHILIPPE, regardant les notes éparses.

Le directeur de la police est un homme d'ordre : un nom propre sur chaque note. (Lisant une suscription.) M. de Walden.

RIVERS, prenant le paquet.

'Je réclame celui-là.

GEORGES.

Prends garde, Philippe... tu livres les secrets du Hanovre.

PHILIPPE, passant une enveloppe à Georges.

A vous, prince, ceux de la cour d'Angleterre. (A Rivers.) C'est une note qui vous concerne. (Lisant une autre suscription.) La princesse Sophie-Dorothée.

GEORGES.

Ma femme.

PHILIPPE.

Ce ne serait pas gai; je remets la princesse au portefeuille.

GEORGES.

Je m'y oppose... qu'elle suive la loi commune... c'est à toi qu'elle revient.

PHILIPPE.

Soit, prince, je vous exécuterai.

FREYBERG, qui a regardé parmi les notes.

Ah! le comte de Kœnigsmark.

GEORGES, à Freyberg.

A toi notre Philippe... (A Rivers.) Commencez, Mylord.

PHILIPPE.

Mais si avant...

GEORGES.

Non, commencez, Mylord.

RIVERS, lisant.

« La reine Anne est plus que jamais indécise sur le choix d'un
« successeur entre les quarante-trois prétendants. »

PHILIPPE.

Vous avez quarante-deux rivaux dans le cœur de la reine Anne... Malpeste, il y a plus de profit à aimer la comtesse de Barnim.

RIVERS.

« Tous les prétendants s'ingénient à trouver des influences. »

GEORGES.

Y en a-t-il bien long comme cela, Mylord ?

RIVERS [*].

Un paragraphe pour chaque concurrent.

GEORGES.

Mon père vous lira peut-être le reste, moi, j'en ai assez. A toi, Freyberg.

FREYBERG, lisant.

« Le comte de Kœnigsmark est sorti aujourd'hui de prison. »

PHILIPPE.

Renseignement exact.

[*] P. F. G. R.

FREYBERG, continuant.

« Où il était retenu pour une lettre de change achetée en
« sous-main par... »

TOUS.

Par qui?

PHILIPPE.

Va donc, bourreau.

FREYBERG, achevant de lire.

« Par la baronne de Walden. »

PHILIPPE.

C'est impossible..

GEORGES, riant.

Voilà le secret de sa colère quand elle a su que je t'avais ouvert la cage.

PHILIPPE.

Je vais bien savoir...

GEORGES, l'arrêtant du geste.

Un moment... tu as aussi quelque chose à nous lire...

PHILIPPE.

Si nous passions la princesse?

GEORGES.

Tu as promis de m'exécuter, va!

PHILIPPE, lisant.

« La passive résignation de la princesse Sophie-Dorothée a
« fait place à une sorte d'indignation irritée depuis l'arrivée du
« comte de Kœnigsmark dont elle redoute l'intimité pour le
« prince Georges. »

GEORGES.

Le fait est qu'elle semble te haïr.

PHILIPPE.

Toutes les femmes vertueuses me détestent; aussi j'en détruis le plus que je peux. (Lisant.) « Dans un accès de chagrin, la prin-
« cesse a écrit à sa mère une lettre que j'ai arrêtée au passage
« et que j'envoie à votre Altesse. » (Il la prend dans l'enveloppe.) La voici :

GEORGES, qui, n'écoutant plus, a jeté les yeux sur la note qui lui est échue *.

Ah! pardieu! voici la plus curieuse de nos découvertes.
(Lisant.) « Lord Rivers n'est nullement ce qu'il paraît être... im-
« pénétrable et mortellement ennuyeux à jeun, il est charmant
« quand il a bu et tiendrait tête au prince Georges lui-même. »

RIVERS.

C'est une absurde calomnie et je me retire.

GEORGES.

Non pas, c'est un défi, et je l'accepte. Vous nous devez de la gaieté, vous nous devez de l'esprit... et de gré ou de force, vous paierez toutes vos dettes... (Aux convives.) Je vous confie mylord, Messieurs, emportez-le à table **.

* R. P. F. G.
** G. R. F. P.

RIVERS, se démenant au milieu des convives.

C'est une trahison! mais je vous prouverai, Monseigneur, que lord Rivers est toujours maître de sa tête. (On l'entraîne.)

GEORGES.

Oui, lord Rivers à jeun! (A Philippe.) Mets tout ceci en ordre, renvoie le courrier et viens nous rejoindre.

PHILIPPE.

Et la lettre de la princesse, qu'en ferons-nous?

GEORGES.

Qu'elle aille où le directeur de la police l'envoie. (Il entre dans la salle, les portes se ferment.)

SCÈNE V.

PHILIPPE, puis LA BARONNE.

PHILIPPE, remettant les notes dans le portefeuille.

Le secret de la douleur d'une pauvre femme livré par un mari sans cœur, à un vieillard sans pitié... cela ressemble trop à une bassesse pour couronner une folie. C'est à sa mère que la princesse Sophie envoie cette lettre, elle ira à son adresse. (Il glisse la lettre dans sa poche.) Tiens, ça ne me paraît pas mal ce que je fais là... (Il sonne, un huissier paraît.) Ce portefeuille au courrier qui est en bas, et qu'il parte. (Tandis que le valet sort par le fond, la Baronne entre par la gauche.)

LA BARONNE, à elle-même *.

On m'avait dit vrai, Philippe est ici.

PHILIPPE.

Ah! c'est vous, chère Baronne; vous étiez instruite de ma délivrance, et vous veniez pour m'en féliciter.

LA BARONNE.

Je venais annoncer à la princesse que l'Électeur, son beau-père, doit se rendre ici pour lui parler.

PHILIPPE *.

Il n'y est pas encore... Voilà trois grands jours que nous ne nous sommes vus... vous devez avoir quelque chose à dire au malheureux qui a gémi sous les verrous; par exemple, que vous auriez voulu partager ma prison.

LA BARONNE.

Vraiment, non.

PHILIPPE.

Vous supposez donc qu'on y est mal?... Alors, pourquoi m'y avez-vous envoyé?...

LA BARONNE, surprise.

Plaît-il?

PHILIPPE.

Je sais tout par le directeur de la police, ainsi il est inutile de nier.

* B. P.
** P. B.

LA BARONNE.
Et pourquoi nierais-je?... vous seul êtes coupable.
PHILIPPE.
Ah! charmant... j'ai le droit de chercher querelle, et c'est moi qu'on attaque.
LA BARONNE.
Pourquoi m'avez-vous fait souffrir?
PHILIPPE.
C'est donc comme monstre que vous m'enfermiez?...
LA BARONNE.
Vos assiduités auprès de la petite Frendorff, une coquette...
PHILIPPE.
Que vous importe? n'est-elle pas partie ce soir avec son mari, qui précède le prince?
LA BARONNE.
Grâce au ciel! Mais, jusque-là, vous auriez pu la voir, vous entendre avec elle...
PHILIPPE.
Et vous avez mieux aimé, pour nous séparer, confier ma liberté à un affreux geôlier... qui a une fille charmante... pauvre baronne!... on a si vite pitié d'un captif.
LA BARONNE.
Philippe, vous me rendrez folle!... Ah! je le vois bien, on vous aura dit : « La baronne de Walden a déjà aimé, » et vous, accoutumé aux amours faciles et sans durée, vous n'avez vu, dans notre liaison, qu'une distraction suffisante pendant votre séjour à Hanovre. Eh bien! non, ce n'est pas vrai... je n'avais jamais aimé... ce qui me le révèle, c'est le tourment que je porte sans cesse dans mon cœur, c'est cette inquiétude mordante qui déchire ma vie, ce sont les battements de cette fièvre qui m'empêchent d'entendre le bruit de tout ce qui est en dehors de mon amour ; le retour prévu de mon mari, son inflexible rigueur... sa vengeance qui me menace, j'oublie tout... Oh! cette fois, Philippe, j'aime, je le sens bien... oui, j'aime, car je souffre et je suis jalouse!
PHILIPPE.
Vrai Dieu! Bertha, je vous admire, vous êtes belle ainsi... voilà comme je vous aime; la vraie passion, c'est un orage... Les autres femmes n'ont que des regards, toi, tu as des éclairs! c'est noble! c'est grand!
LA BARONNE.
Mais cela peut être terrible.
PHILIPPE.
C'est pour cela que c'est beau!
LA BARONNE.
Philippe, n'aimez plus personne que moi, car je vous haïrais!
PHILIPPE.
Une haine de femme!... plaisir inconnu... et qui doit être piquant.

LA BARONNE.

Ne tentez pas de le connaître; l'idée seule me fait peur pour vous. (Regardant vers la droite.) La princesse!

PHILIPPE.

Mes amis m'attendent... adieu, ma lionne. A l'avenir, quand vous voudrez m'envoyer à la geôle, informez-vous d'abord quel âge a la fille du geôlier. (Il entre chez le prince au moment où Sophie paraît.)

SCÈNE VI.

SOPHIE, LA BARONNE.

SOPHIE, le regardant sortir.

Qui donc vient de vous quitter, baronne?

LA BARONNE.

Le comte de Kœnigsmark.

SOPHIE, à part.

Il a raison de se retirer... depuis trois mois qu'il est à Hanovre, il comprend trop bien que sa vie scandaleuse ne lui permet pas de me rappeler nos souvenirs d'enfance. Pour lui, tout est mort, et pour moi, il a tout flétri. (Haut.) Baronne, la réponse du prince Georges?

LA BARONNE, hésitant.

Madame...

SOPHIE.

Un nouvel outrage, n'est-ce pas?

LA BARONNE.

Voilà votre lettre.

SOPHIE.

Pas même ouverte. Et l'Électeur?

LA BARONNE, désignant la droite.

Le voici, Madame. (Elle salue et sort en même temps que l'Électeur entre.)

SOPHIE, à part.

Me viendra-t-il en aide?

L'ÉLECTEUR.

Comment l'écarter de mon chemin?

SOPHIE.

Me laissera-t-il partir?

SCÈNE VII.

SOPHIE, L'ÉLECTEUR.

L'ÉLECTEUR, très-mielleux [*].

Vous avez désiré me parler, ma chère fille, asseyez-vous. (Il s'assied.)

SOPHIE.

Pardonnez-moi cette importunité... madame de Walden ne

[*] S. E.

ACTE I, SCÈNE VII.

devait s'adresser à vous que si le prince Georges ne m'accordait pas ou une audience ou une réponse écrite.

L'ÉLECTEUR.

Mon fils est coupable... très-coupable... mais vous-même, envers moi, vous avez aussi quelques torts, Sophie.

SOPHIE.

Moi! Lesquels?

L'ÉLECTEUR.

Vous savez mes projets pour la maison de Hanovre, et vous savez aussi que lord Rivers épie les discours et les actions de mon fils pour le discréditer auprès de sa souveraine.

SOPHIE.

Est-ce donc ma faute si, par les imprudences de sa conduite, le prince Georges fournit des armes contre lui-même?

L'ÉLECTEUR.

Non, ma fille, non; certes, je ne vous accuse pas de torts dont vous souffrez la première... mais je lutte, moi, pour cacher ses fautes... et vous oubliez que votre devoir est de me venir en aide.

SOPHIE.

Tous les outrages secrets n'ont eu pour confidents que Dieu et ma mère.

L'ÉLECTEUR.

Cependant, l'éclat que vous avez fait ce soir en présence de toute la cour.

SOPHIE.

Ah! prince, il faut que le bruit public se soit arrêté par respect devant vous, pour que vous me reprochiez d'avoir failli mourir quand on a osé me présenter la comtesse de Barnim.

L'ÉLECTEUR.

Le bruit public! Et si le bruit public est calomnieux, ce que je veux croire... vous le confirmez.

SOPHIE.

Faut-il donc que je signe le brevet qui attache madame de Barnim à ma personne?

L'ÉLECTEUR.

Loin de moi la pensée de violenter vos répugnances... et pour ne pas être accusé de tyrannie, je vous laisse même le droit des résolutions imprudentes.

SOPHIE, se levant.

Ah! le mot est cruel.

L'ÉLECTEUR, se levant aussi.

C'est qu'il est cruel aussi de rencontrer des obstacles à ses projets, dans ceux-là mêmes qui doivent en profiter.

SOPHIE.

C'est vrai, Monseigneur, je fais obstacle à tout le monde ici, et voilà pourquoi je voulais implorer, de vous, une dernière faveur.. la plus grande que vous puissiez m'accorder.

L'ÉLECTEUR.

Une faveur?... Laquelle?

SOPHIE.

La permission de pouvoir me retirer à Celle-Lünebourg, près de ma mère.

L'ÉLECTEUR.

Vous voulez quitter le Hanovre?

SOPHIE.

Depuis longtemps c'était mon désir, depuis trois mois c'est le besoin de ma vie, il le faut!

L'ÉLECTEUR.

Alors, c'est une séparation que vous demandez?

SOPHIE.

Oui, Monseigneur.

L'ÉLECTEUR.

C'est insensé, mieux vaudrait pour tous deux le divorce.

SOPHIE.

Eh bien! s'il le faut...

L'ÉLECTEUR.

Un divorce ne saurait être une convention amiable... le divorce doit être un arrêt qui frappe un coupable et rend à l'outragé toute son indépendance.

UN DOMESTIQUE, annonçant.

Le baron de Walden!...

L'ÉLECTEUR.

M. de Walden, en Hanovre. (A Sophie.) Ma chère fille, notre entrevue est terminée. (Il remonte vers le fond.)

SOPHIE, à elle-même.

Avant de perdre tout espoir, encore un effort près de Georges, et puisque Dieu me protége. (Elle sort par la droite.)

SCÈNE VIII.

LE BARON, L'ÉLECTEUR.

L'ÉLECTEUR, au baron.

Vous ici, monsieur le baron, sans mon ordre!

LE BARON, descendant en scène, un papier à la main.

Je viens demander pardon à Votre Altesse d'avoir abandonné mon poste.

L'ÉLECTEUR.

Il était plus simple de ne pas le quitter... Quel est ce pli que vous tenez à la main?

LE BARON.

Le directeur de la police vient de me charger de le remettre à Votre Altesse.

L'ÉLECTEUR, qui a jeté les yeux sur le papier *.

Arrêter mon courrier?... quelle insolence!... (Il frappe sur un timbre,

* B. E.

puis il s'adresse au baron.) Mais rien n'est terminé à Londres, vous nuisez aux prétentions de mon fils par votre retour... vous trahissez ma confiance... (Un huissier entre, il lui donne le pli que le baron a apporté.) Portez ce billet au prince Georges, et dites-lui que je l'attends ici, à l'instant. (L'huissier entre chez le prince.) Enfin, pourquoi revenez-vous quand on ne vous rappelle pas ?

LE BARON.

Mon honneur le voulait.

L'ÉLECTEUR.

Votre honneur est de considérer, d'abord, ce qu'exigent les intérêts du Hanovre.

LE BARON.

La mission est compromise, quand le ridicule peut atteindre celui à qui elle est confiée.

L'ÉLECTEUR.

Encore vos mauvais rêves de jalousie !... Dans les courriers que je vous expédie, ce que vous cherchez d'abord, ce ne sont pas mes ordres, mais les rapports de vos espions, chargés de vous rendre compte des exploits amoureux de M. de Kœnigsmark.

LE BARON.

Je ne désignais personne ; mais Votre Altesse me prouve que mes craintes étaient légitimes, puisqu'elle les a si bien devinées.

L'ÉLECTEUR.

Vous êtes fou !... laissez-moi*!...

SCÈNE IX.

L'ÉLECTEUR, PHILIPPE, LE BARON.

(Philippe entre ; le Baron arrête sur Philippe un regard sévère, celui-ci riposte par un coup d'œil insolent. — On doit sentir qu'il y a défi entre ces deux hommes qui ne s'adressent ni parole, ni salut. L'Électeur les contemple un moment.)

L'ÉLECTEUR.

Messieurs, on ne se provoque pas devant le souverain !... on ne se bat pas dans mes Etats !

PHILIPPE.

C'est dommage.

L'ÉLECTEUR.

Mais, pourquoi est-ce vous que je vois ici, quand c'est mon fils que j'attends ?

PHILIPPE.

Bien que l'accueil soit peu encourageant, je suis obligé d'insister pour que Votre Altesse veuille bien m'entendre.

L'ÉLECTEUR.

N'a-t-on pas transmis mon message au prince Georges ?

* B. P. E.

PHILIPPE.

Fidèlement et à haute voix... Mais je ne dissimulerai pas à Votre Altesse, que le prince ne pouvait guère l'entendre, au milieu des charmantes distractions que lui cause son délicieux convive, l'honorable lord Rivers.

L'ÉLECTEUR.

Il assiste aux orgies de mon fils !

PHILIPPE.

C'est moi qui ai eu l'idée de le faire inviter.

L'ÉLECTEUR.

Vous, monsieur le comte ?... Et la pensée de se saisir des notes de la police, est-ce vous aussi qui l'avez conçue ?

PHILIPPE.

Conçue et exécutée... et c'est comme seul coupable que je viens me soumettre à votre colère.

L'ÉLECTEUR.

C'est vous qui avez fait arrêter mon courrier ?

PHILIPPE.

Pardon, Monseigneur, je l'ai arrêté moi-même.

L'ÉLECTEUR.

Dès demain, Monsieur, vous quitterez le Hanovre.

PHILIPPE.

Ah ! cela va beaucoup affliger...

LE BARON, vivement.

Ne nommez personne, monsieur le comte.

PHILIPPE.

Pourquoi ne nommerais-je pas mon nouvel ami, lord Rivers.

LE BARON, à l'Électeur.

Je prie alors Votre Altesse de permettre que je m'absente pendant trois jours.

PHILIPPE.

Pour nous rejoindre à la frontière peut-être ?

LE BARON.

Précisément, monsieur le comte.

PHILIPPE.

Malgré le peu de faveur dont je jouis auprès de Son Altesse, j'ose la supplier d'autoriser M. de Walden à faire ce petit voyage qui paraît lui être tout à fait agréable.

L'ÉLECTEUR, au baron.

Monsieur le baron, vous serez libre pendant toute une semaine.

LE BARON.

Merci, Monseigneur. (Il s'incline et sort.)

PHILIPPE, à l'Electeur.

Votre Altesse a la manière la plus galante d'arranger les choses.
(Il va sortir par le fond quand Rivers paraît.)

SCÈNE X.

LES MÊMES, RIVERS, à moitié gris *.

RIVERS.

Monseigneur, rendez-moi mon ami... (Entourant Philippe de ses bras.) Ah! j'ai retrouvé mon ami!

PHILIPPE.

Je le disais à Votre Altesse, mylord et moi c'est Oreste et Pylade.

RIVERS.

Castor et Pollux... Daphnis et... je ne sais plus.

L'ÉLECTEUR **.

Comment, vous oubliez tout ainsi, même votre mission peut-être?...

RIVERS.

Oh! jamais! jamais!

L'ÉLECTEUR.

Je gage pourtant que vous ne pourriez pas nous dire pourquoi la reine Anne hésite à choisir le prince Georges?

PHILIPPE.

Vous ne pourriez pas nous dire...

RIVERS, confidentiellement ***.

Parce qu'il n'est pas Turc.

PHILIPPE.

Bravo, Mylord!

L'ÉLECTEUR.

Pourquoi Turc?

RIVERS.

Parce que les Turcs se marient deux fois.

L'ÉLECTEUR, à part.

C'est une idée! (Haut.) Mylord, mon fils vous reçoit ce soir à souper, demain ce sera mon tour.

RIVERS.

J'accepte... à la condition que chez vous, comme chez lui, my dear Philippe sera mon voisin de table.

PHILIPPE ****.

Impossible... on m'exile!

RIVERS.

Moi aussi, alors.

L'ÉLECTEUR *****.

Vous partiriez?

RIVERS.

Je ne pars pas, je le suis.

* E. R. P.
** E. P. R.
*** E. R. P.
**** E. P. R.
***** P. E. R.

L'ÉLECTEUR.
Mais, si le comte de Kœnigsmark reste?...
PHILIPPE.
Votre Altesse oublie que le baron de Walden doit être mon compagnon de voyage.
L'ÉLECTEUR.
J'ajourne son congé.
PHILIPPE.
Soit!... s'il y consent, je n'ai pas le droit d'être plus pressé que lui.
L'ÉLECTEUR.
A demain, Mylord, nous recauserons.
RIVERS *.
N'oubliez pas le turban, Monseigneur !
L'ÉLECTEUR, à lui-même.
Je pense à la couronne. (Il sort par la gauche.)

SCÈNE XI.

PHILIPPE, RIVERS, puis GEORGES.

RIVERS **.
Maintenant, cher Philippe, vous m'avez parlé d'une certaine pyramide de champagne, je veux voir et boire.
GEORGES, paraissant; il semble alourdi par l'ivresse.
Pardon, Mylord, j'ai à parler à Philippe.
PHILIPPE.
Mylord, allez toujours emplir les verres.
RIVERS.
Jusqu'à ce que je les vide. (Il sort.)

SCÈNE XII.

PHILIPPE, GEORGE, puis SOPHIE.

GEORGES ***.
Dis donc, Philippe, elle est furieuse.
PHILIPPE.
Qui cela?
GEORGES.
La comtesse de Barnim.
PHILIPPE.
A travers quel brouillard vous est-elle donc apparue?...
GEORGES, lui tendant une lettre fermée.
Lis-moi sa lettre.
PHILIPPE.
Elle vous a écrit?

* E. P. R.
** G. P. R.
*** G. P.

ACTE I, SCÈNE XII.

GEORGES.

J'ai reconnu son cachet.

PHILIPPE.

Qui vous fait supposer sa colère?

GEORGES.

Le brevet qu'elle n'a pas reçu... Lis,... j'écoute. Si c'est long, je dormirai et tu répondras.

PHILIPPE, qui a ouvert la lettre.

« Monseigneur, vous avez refusé de m'entendre, de lire ce que « je vous écrivais. » (A Georges.) Vous auriez été cruel avec la comtesse?

GEORGES.

Tu lis très-mal, il n'y a pas cela!

PHILIPPE.

Pardon, Prince, j'y vois clair, moi... (Entrée de Sophie. — Lisant.) « Il faut cependant que votre femme ait le droit qu'un prince « ne refuse pas au dernier de ses sujets. »

SOPHIE, à part *.

Ma lettre entre les mains de M. de Kœnigsmark!

PHILIPPE.

Ce n'est pas la comtesse de Barnim qui vous écrit.

GEORGES.

Je te dis que j'ai reconnu sa devise. Va toujours.

PHILIPPE, posant la lettre sur la table.

C'est impossible, prince, je ne dois pas...

GEORGES, presque endormi.

Je veux que tu lises.

SOPHIE, indignée, s'approchant, prenant la lettre que Philippe a déposée sur la table.

Je vais vous la lire, moi, Monseigneur!

GEORGES, un instant ranimé.

Sophie!

PHILIPPE, saluant avec respect.

Madame... (Il fait un pas pour sortir.)

SOPHIE **.

Restez, monsieur le comte... Je parle de vous. (Lisant.) « Quand « votre femme, sous la protection d'un cachet qu'elle a été ré- « duite à emprunter d'une maîtresse et qu'elle a payé d'une « signature qui révolte tout sentiment de pudeur, quand votre « femme sacrifie sa dignité pour faire entendre sa plainte, il « faut l'écouter.... Il faut avoir pitié d'elle. Vous, à qui ma mère « m'a donnée pour que je fusse aimée et protégée, vous n'avez « pas même voulu qu'on me crût à l'abri sous le respect de mon « mari... Oh! j'ai bien souffert... »

PHILIPPE, à part ***.

Comme sa douleur est vraie! que sa voix a de charme!

* G. P. S.
** G. S. P.
*** G. P. S.

SOPHIE, lisant.

« Vous avez affiché vos désordres... pour les partager, vous
« avez choisi un homme qui, trahissant le vieil honneur de son
« illustre maison, échange la renommée pour le bruit, la gloire
« pour le scandale, et qui, prenant en raillerie tous les devoirs,
« oublie sa race, dément sa noblesse et tombe de renom en
« mépris... »

PHILIPPE, à part.

Qu'elle est belle!

SOPHIE, de même.

« Et maintenant vous partez... l'ombre de nom qui me pro-
« tégeait va m'être retiré... j'ai peur. »

PHILIPPE, s'élançant vers Georges.

Prince, écoutez-la. (Au mouvement de Philippe, Sophie a tourné les yeux vers Georges et le voit complétement endormi.)

SOPHIE, avec découragement et douleur.

Il dort! ô infâmie! (Rires au fond.)

LES CONVIVES, au dehors.

A la reine Anne!

ACTE DEUXIÈME

Un salon ouvert par trois grandes baies sur une galerie. — Deux pans coupés au fond, à droite et à gauche une porte, une fenêtre au premier plan, à droite.

SCÈNE PREMIÈRE.

SOPHIE, LA BARONNE, DAMES.

(Au lever du rideau, Sophie est assise sur une causeuse ; les dames sont groupées autour d'elle, soit debout, soit sur des siéges ; elles écoutent la Baronne qui fait une lecture.)

LA BARONNE, lisant *.

« Eh! n'appelez un homme heureux que lorsqu'il a atteint
« le terme de sa carrière sans rencontrer le malheur. » (S'arrêtant, à Sophie.) Dois-je continuer, Madame?

SOPHIE, comme sortant d'une préoccupation.

Pourquoi non... ce livre est fort intéressant.

LA BARONNE, à part.

Elle n'écoutait pas!... (Haut.) Oui, mais un peu grave... Votre Altesse ne préférerait-elle pas quelque chose de plus vivant, de plus actuel?

SOPHIE.

Si vous voulez.

* B. S

ACTE II, SCÈNE I.

LA BARONNE, ouvrant un petit volume *.

« Anecdotes de la *Gazette de Hollande* : bataille gagnée avec un crayon. » (Mouvement de curiosité des dames. Sophie elle-même, au bout de quelques lignes, prête une oreille plus attentive.) « Dans la dernière guerre, en faisant une visite aux avant-postes, le prince de Saxe, avec quelques amis aussi téméraires que lui, se trouva à deux cents pas d'un bois occupé par l'ennemi... Messieurs, dit le prince en riant, je crois qu'il y aurait une grande imprudence à aller seul écrire le nom d'une femme aimée, sur l'un de ces arbres si bien gardés. Pendant qu'il tournait la tête, l'un des jeunes volontaires qui l'accompagnaient était parti et s'avançait vers le bois un crayon à la main... l'ennemi l'accueille à coups de fusil, les Saxons indignés se précipitent, et la position était enlevée quand le volontaire achevait d'écrire sur l'arbre le nom aimé. Ce fou héroïque était le comte Philippe de Kœnigsmark. » (Mouvement d'admiration des dames. — La baronne continue. Avec entraînement.) C'est beau ! c'est chevaleresque ! c'est vaillant !

SOPHIE.

Vous êtes bien bonnes, Mesdames, de donner tant d'éloges à une bravade, qui n'aura abouti qu'à quelque indiscrétion.

LA BARONNE.

En effet... il a compromis quelqu'un. (Après avoir jeté les yeux sur le livre.) Ah ! c'est mieux que ne le supposait Votre Altesse. (Lisant.) « Le nom inscrit par le comte était celui d'Aurore de Kœnigsmark, sa sœur. »

SOPHIE, à part, avec émotion, se levant.

Mais pourquoi donc me poursuit-on ainsi de ce qu'il fait... de ce qu'il dit... où donc ne parle-t-on pas de cet homme ?

LA BARONNE.

Votre Altesse paraît agitée, elle est souffrante peut-être ?...

SOPHIE.

Non, mais inquiète... l'indisposition de notre grande maîtresse, madame de Nassau.

LA BARONNE.

Rassurez-vous, il y a une heure j'étais près d'elle.

SOPHIE.

Eh bien ?

LA BARONNE **.

Dans deux ou trois jours elle sera remise... pourvu qu'elle ne sorte pas.

SOPHIE.

Ah ! elle ne peut pas sortir... alors, j'irai la voir... Mesdames, je ne ferai pas ma promenade accoutumée dans le parc... vous êtes libres... Restez, Baronne.

LA BARONNE.

Pour accompagner Votre Altesse chez madame de Nassau ?

* B. S.
** S. B.

SOPHIE, à demi-voix.

Non, j'ai à vous parler. (Les dames sont sorties pendant ces derniers mots.)

SCÈNE II.

SOPHIE, LA BARONNE *.

LA BARONNE.

Je suis à vos ordres, Madame.

SOPHIE, avec résolution.

Oui, lorsque madame de Nassau me manque, vous êtes la seule à qui je puisse tout dire...

LA BARONNE.

Ce quelle ferait pour vous, je suis prête à le faire!

SOPHIE.

Vous partiriez avec moi?

LA BARONNE.

Partir?

SOPHIE.

Chut!... je me réfugie auprès de ma mère... je lui ai écrit, il y a dix jours, le dessein ou le désespoir me poussait, elle m'attend...

LA BARONNE.

C'est elle qui vous a conseillé de fuir...

SOPHIE.

Pas directement... au bout de quelques jours j'ai reçu une lettre, non signée, que m'adressait une personne, à qui ma mère a confié le soin de tout disposer pour ma fuite... cette personne, qui me supplie de ne pas chercher à la connaître, me recommandait le plus grand secret et m'invitait à me tenir prête au premier jour... j'hésitais... les détails contenus dans une seconde lettre achevèrent de me convaincre, et madame de Nassau porta ma réponse chez Blum, un garde-chasse du château, que le confident de ma mère m'indiquait.

LA BARONNE.

Et vous répondiez?...

SOPHIE.

Que j'acceptais la mystérieuse protection qui m'était offerte.

LA BARONNE.

Et ce protecteur?

SOPHIE.

C'est vous-même qui me direz si ma confiance est bien placée.

LA BARONNE.

Moi?... comment?

SOPHIE.

Le messager de délivrance m'écrit que tout est prêt pour ma fuite; mais qu'il a quelques instructions à me faire transmettre

* S. B.

pour assurer le succès de l'entreprise... il me demande de lui adresser... ici même, dans ce salon, à six heures, une personne en qui nous puissions avoir toute confiance.

LA BARONNE.

Il a le droit de pénétrer ici!... c'est donc quelqu'un de la cour?

SOPHIE.

Oui, caché à ma reconnaissance parmi la foule d'indifférents dont je suis environnée, il est ici un noble cœur qui brave le danger de me servir, et que je ne puis connaître.

LA BARONNE.

Comment?

SOPHIE.

J'ai promis de respecter son secret, mais vous lui direz, vous, tout ce qu'il m'inspire de gratitude et d'admiration.

LA BARONNE.

À quel signe le reconnaîtrai-je? comment saura-t-il que c'est à moi qu'il doit parler?

SOPHIE.

Il doit porter sur l'épaule droite un seul ruban couleur orange... la personne que je lui envoie aura un nœud couleur de rose agrafé à son corsage.

LA BARONNE.

Il suffit, Madame; mais... pardon... au moment de prendre une résolution si pleine de périls, on ne peut s'empêcher de trembler pour vous.

SOPHIE.

Il faut en finir, je suis trop malheureuse ici!

LA BARONNE.

Depuis le départ du prince Georges, n'y a-t-il pas un peu plus de calme dans votre existence?

SOPHIE.

Il y a peut-être un malheur plus grand; car, dans ce calme, je puis mieux lire en moi-même. Vous ne pouvez pas savoir ce que c'est que d'être sans cesse assaillie par la même pensée... que de vouloir oublier un nom, et de se voir comme enveloppée d'une conjuration qui vous le rejette toujours... Tenez, tout à l'heure, en lisant, vous-même encore...

LA BARONNE, à part, se levant.

Philippe!... (Haut.) Le comte de Kœnigsmark!

SOPHIE, se levant aussi et passant à droite.

Recevez le messager de ma mère, je veux échapper à tout cela.
(Elle rentre à droite, premier plan.)

LA BARONNE, sortant à droite, deuxième plan.

Elle l'aime!... oh! oui, qu'elle parte! qu'elle parte!

* B. S.

SCÈNE III.

L'ÉLECTEUR, LE BARON, venant de la gauche.

L'ÉLECTEUR, au baron qui le suit.

Baron, c'est de la monomanie...

LE BARON.

Votre Altesse m'a défendu de le provoquer.

L'ÉLECTEUR.

Vous l'auriez tué, vous seriez condamné... Je ne veux pas me priver de vos services.

LE BARON.

Il y a huit jours, je devais le rejoindre à la frontière, Votre Altesse lui a permis de rester.

L'ÉLECTEUR.

Je l'en ai prié... c'était le seul moyen de retenir lord Rivers à Hanovre. Ce qui m'a peu servi jusqu'ici; car, depuis, Mylord résiste à toutes les avances... il fait la coquette avec moi.

LE BARON.

Votre Altesse me permet-elle au moins d'attaquer mon ennemi devant les tribunaux?

L'ÉLECTEUR.

Un scandale qui apprendra aux autres, ce qu'il est bon de se cacher à soi-même.

LE BARON.

Un procès qui me vengera!

L'ÉLECTEUR.

Aux juges vous raconterez des soupçons.

LE BARON.

J'apporterai des preuves.

L'ÉLECTEUR.

Des on dit... en pareil cas, le plus sot rôle pour un mari... c'est celui d'écho... et si vous n'avez à dire que ce que tout le monde répète.

LE BARON.

Mieux que cela, Monseigneur, je puis fournir une preuve écrite.

L'ÉLECTEUR.

C'est en effet plus satisfaisant pour vous... mais comment?

LE BARON.

Ma haine a épié toutes ses démarches, surveillé toutes ses actions, et j'ai su qu'un garde-chasse du palais, nommé Blum, devait lui remettre une lettre apportée en secret... cette lettre, je l'ai interceptée.

L'ÉLECTEUR.

Et elle dit?...

LE BARON, lisant.

« On sera seule... on vous attend, je m'abandonne à vous, venez. »

L'ÉLECTEUR.

C'est madame de Walden qui a écrit cela ?

LE BARON.

On n'écrit pas soi-même.

L'ÉLECTEUR.

Voyons ce billet. (Il le prend des mains du baron, l'examine et dit à part.) L'écriture de la princesse !

LE BARON.

Votre Altesse est-elle convaincue ?

L'ÉLECTEUR.

Oui, que vous êtes un fou... Je vous défends de parler à qui que ce soit de ce billet... que je garde.

LE BARON.

Je n'ai plus alors qu'à me consulter moi-même, et à agir selon mes résolutions.

L'ÉLECTEUR.

Vous savez, baron, que chacun ici me doit compte de ce qu'il fait.

LE BARON, s'éloignant.

Ma tête répond toujours de ce que fait mon bras.

L'ÉLECTEUR*.

Vous sortez... En passant, envoyez ici un des aides de camp de service. (Le baron sort par le fond à gauche.)

SCÈNE IV.

L'ÉLECTEUR, puis PHILIPPE et RIVERS.

L'ÉLECTEUR, s'asseyant.

Les jaloux ont un merveilleux instinct pour découvrir ce qui ne les regarde pas. (Relisant le billet.) « Je m'abandonne à vous, venez... » C'est bref et significatif... Hum !... la princesse engagée dans cette voie... que faire... suivre l'intrigue, et, au besoin, en profiter. (Il réfléchit.)

PHILIPPE, à Rivers, sans voir l'Électeur**.

Avouez-le franchement, vous n'avez pas été malade.

RIVERS.

Si fait, d'inquiétude... Depuis notre souper, je n'ose plus me montrer.

PHILIPPE.

Vous êtes pourtant fort agréable à voir.

RIVERS.

Une idée me tourmente... ce soir-là, j'ai causé assez gaiement avec l'Électeur.

PHILIPPE.

Très-gaiement.

RIVERS.

N'ai-je pas risqué quelque parole inconvenante ?

* E. B.
** E, R. P.

PHILIPPE.

Non... Seulement, vous avez proposé à Son Altesse pour le prince Georges...

RIVERS, inquiet.

Quoi donc?

L'ÉLECTEUR, qui depuis un moment prête l'oreille, se levant.

De le faire Turc.

RIVERS, abasourdi et prêt à tomber.

Oh! shocking! shocking!

PHILIPPE, le soutenant.

De la tenue, Mylord, vous défaillez. (Il lui passe un flacon sous le nez.)

L'ÉLECTEUR, à demi-voix, à l'aide de camp qui vient d'entrer *.

Monsieur l'aide de camp, faites arrêter sans bruit le garde-chasse nommé Blum; qu'on m'avertisse lorsqu'il aura été conduit dans mon cabinet. (L'aide de camp sort. L'Électeur s'adresse à Rivers.) Je croyais votre santé remise, Mylord.

RIVERS.

Pas pour le moment.

PHILIPPE.

Son Honneur aurait besoin d'un petit tour de promenade.

RIVERS.

Il est certain qu'un peu d'exercice au grand air...

L'ÉLECTEUR.

Prenez mon bras... et tout en cheminant, nous causerons de la proposition que vous m'avez faite.

RIVERS.

Monseigneur, daignez oublier une absurdité.

L'ÉLECTEUR.

L'ÉLECTEUR.

Non pas... quand on laisse tomber devant moi une bonne idée, je la ramasse toujours... (Lui prenant le bras.) On prétend que le divorce, en Angleterre, n'est nullement frappé de réprobation.

RIVERS.

Tout le blâme est pour l'époux coupable.

L'ÉLECTEUR.

Comme partout... l'essentiel est de paraître avoir pour soi les bonnes raisons... fort bien! (Tout en causant ensemble, Rivers et l'Électeur s'éloignent et disparaissent.)

SCÈNE V.

PHILIPPE, LA BARONNE.

PHILIPPE **.

Ils s'en vont, plus d'importuns... Bientôt six heures... et Dieu merci, je suis seul. (Regardant vers la droite.) J'ai parlé trop tôt, voici la baronne.

* A. E. P. R.
** P. B.

LA BARONNE.

Comment, vous ici… pourquoi n'êtes-vous pas dans le parc avec toute la cour?

PHILIPPE.

Et vous, baronne?

LA BARONNE*.

Moi?… je vous fuyais.

PHILIPPE.

Et si je vous cherchais, moi?…

LA BARONNE.

Je vous le défends. (A part.) Six heures vont sonner! (Haut.) Tenez, Philippe, si vous vous obstinez à rester ici, vous me forcerez à partir.

PHILIPPE.

Je m'obstine.

LA BARONNE.

Vous nous perdrez avec toutes vos folies.

PHILIPPE.

Ah! depuis l'arrivée du baron, c'est notre premier tête à tête… et encore le hasard seul…

LA BARONNE.

Que demandiez-vous ce matin à Anna, ma femme de chambre?

PHILIPPE.

Ce que plus d'une fois vous lui avez permis de me donner.

LA BARONNE, étonnée.

La clé qui ouvre la porte de la charmille?

PHILIPPE.

Où serait le mal? certes pas pour moi.

LA BARONNE.

Et vous avez dit à Anna de mettre cette clé…

PHILIPPE.

A l'endroit accoutumé, dans le vase de Médicis, au bas de la terrasse où je venais la prendre.

LA BARONNE.

Je ne le veux pas.

PHILIPPE**.

C'est déjà fait…

LA BARONNE.

Mais vous extravaguez… venir ici la nuit!

PHILIPPE.

Je ne risque pas de m'égarer.

LA BARONNE.

Quand le baron peut vous surprendre, et que, sur son visage, qu'il s'efforce de conserver impassible, je lis tous les signes d'un orage prochain.

* B. P.
** B. P.

PHILIPPE.

Je n'ai jamais eu peur du tonnerre. (L'heure sonne.)

PHILIPPE ET LA BARONNE.

Six heures!

LA BARONNE.

Eh! mais vous avez l'air ému.

PHILIPPE.

Vous semblez troublée.

LA BARONNE.

Il faut nous séparer, Philippe.

PHILIPPE.

C'est justement ce que j'allais vous dire.

LA BARONNE.

Ne sortons pas ensemble.

PHILIPPE.

Oui, chacun de son côté. (La baronne fait quelques pas vers la droite, Philippe va s'éloigner par le fond, tous deux s'arrêtent.)

PHILIPPE.

Pardon, baronne... n'auriez-vous pas une épingle à me donner?

LA BARONNE.

Volontiers. (Elle lui donne une épingle.)

PHILIPPE.

Un de mes rubans s'est détaché, et... (Tout en parlant, il essaie de fixer sur son épaule un ruban orange. En même temps la baronne, comme par souvenir, se dispose à agrafer un nœud de rubans roses à son corsage; tous deux se regardent.)

LA BARONNE.

Philippe, vous venez à un rendez-vous, ici...

PHILIPPE.

Baronne, vous attendez quelqu'un...

LA BARONNE.

Oui, un protecteur mystérieux.

PHILIPPE.

Moi, une confidente discrète.

LA BARONNE.

Est-ce donc une aventure que vous tentez?...

PHILIPPE.

Vous oubliez que je veux rester inconnu.

LA BARONNE.

Ainsi, ce n'est réellement qu'une bonne action que vous voulez faire?

PHILIPPE.

Sur l'honneur, voilà toute la vérité... L'autre soir, au milieu d'une orgie, quand j'ai vu d'un côté une douleur si vraie... de l'autre toute absence de pitié, j'ai eu le cœur remué... J'ai compris qu'elle avait le droit de nous mépriser, et pour ne plus au moins me mépriser moi-même, j'ai fait serment de la sauver.

ACTE II, SCÈNE V.

LA BARONNE, avec émotion.

C'est bien, Philippe... c'est bien...

PHILIPPE.

Pouvais-je ne pas céder à ma bonne inspiration, quand je la savais plus malheureuse encore qu'elle ne pense.

LA BARONNE, avec effroi.

Plus malheureuse !

PHILIPPE.

Elle avait écrit à sa mère une lettre qu'elle croyait déjà à Lünebourg, une lettre qui renfermait tous les secrets de son cœur... on l'avait interceptée... mais elle était heureusement tombée en mes mains.

LA BARONNE, avec inquiétude.

Et vous avez lu !

PHILIPPE.

Ah ! vous ne me croyez pas honnête homme ?

LA BARONNE.

Oh ! pardonnez-moi... Et qu'est devenue cette lettre ?

PHILIPPE.

Je l'ai envoyée à ma sœur.

LA BARONNE.

La comtesse Aurore.

PHILIPPE.

Oui, qui est à Lünebourg... mais la réponse ne fut pas ce que la princesse attendait.

LA BARONNE.

Sa mère refusait de la recevoir ?

PHILIPPE.

Non, mais elle ne pouvait approuver un projet d'évasion ou y donner les mains. Certainement si sa fille, échappée à son malheur, venait lui demander un asile, elle ne le lui refuserait pas. Depuis huit jours j'ai tout préparé pour la fuite de la princesse. Il faut qu'elle croie que ce secours lui vient de sa mère, il faut enfin que ce soir, en lui disant que tout est prêt, vous lui cachiez le nom de celui qui la protége.

LA BARONNE.

Mais les moyens d'évasion ?

PHILIPPE.

Au tournant du parc qui regarde le petit bois, une voiture attendra depuis dix heures jusqu'au point du jour.

LA BARONNE.

Et pour sortir de la résidence ?

PHILIPPE, hésitant.

Pour sortir. (A part.) Je ne puis pas lui dire que cette clé demandée à Anna...

LA BARONNE.

Eh bien ?

PHILIPPE.

Je en lui fournirai le moyen... ce soir, au jeu du prince... (A part.) La nuit vient, bientôt les jardins seront déserts... j'aurai la clé.

LA BARONNE *.

Ainsi, je puis dire à la princesse de se tenir prête ce soir.

PHILIPPE.

Ce soir... Adieu... au jeu du prince. (Il sort.)

SCÈNE VI.

LA BARONNE, seule ; elle fait quelques pas pour se rendre chez la princesse et s'arrête.

Ce moyen pour sortir du palais, pourquoi n'a-t-il pas voulu me le dire? Serait-ce cette clé... Ah! ce serait mal... une perfidie! Non, je me trompe, sans doute... mais alors, la vie de Philippe est en danger... il se heurterait à quelque piège ; je ne veux pas même lui laisser la possibilité d'être imprudent... J'aurai repris cette clé avant qu'il puisse venir la chercher. (Elle se dirige vers le fond, le Baron paraît et l'arrête.)

SCÈNE VII.

LE BARON, LA BARONNE **.

LE BARON.

Où allez-vous, Madame?

LA BARONNE.

Je descends au parc.

LE BARON.

Il fait nuit, il n'y a plus personne.

LA BARONNE.

Un moment seulement, au bas de cette terrasse.

LE BARON.

Je ne vous le conseille pas... il ne fait pas bon par là.

LA BARONNE.

Que voulez-vous dire?

LE BARON.

Au fait, vous ne pouvez pas comprendre... vous ignorez qu'en mon absence un malfaiteur, malgré les gardiens et les sentinelles, s'est plusieurs fois introduit dans cette partie des jardins voisins de notre pavillon; on l'a vu et j'ai demandé pourquoi on n'avait pas tiré sur lui.

LA BARONNE.

Tuer un homme !

LE BARON.

Vous oubliez que c'est un malfaiteur. Il ne pouvait s'introduire que par la petite porte de la charmille dont une clé est chez moi.

* P. B.
** Le B. la B.

ACTE II, SCÈNE VII.

LA BARONNE.

Mais alors, il faudrait qu'il eût un complice.

LE BARON.

Il en a un : Anna, votre femme de chambre !

LA BARONNE.

Vous pouvez croire ?

LE BARON.

J'ai entendu Anna convenir ce matin, avec une personne que je n'ai pu voir, de déposer cette clé dans le vase qui est là près de cette terrasse.

LA BARONNE, avec un mouvement pour sortir.

Il faut aller la reprendre.

LE BARON.

Non... il ne serait pas puni... (Coup de feu dans le jardin.) et il l'est.

LA BARONNE, éperdue.

Grand Dieu ! qu'avez-vous donc fait ?

LE BARON.

Derrière le feuillage... un homme aposté, par moi, a tiré sur lui à bout portant. (Arrêtant la Baronne qui veut s'élancer.) Restez, Madame.

LA BARONNE.

Vous ne le laisserez pas sans secours.

LE BARON.

Que vous importe ? un inconnu.

LA BARONNE.

Vous savez bien que je le connais.

LE BARON.

Vous avouez donc ?

LA BARONNE.

Je n'avoue rien, je vous maudis !

LE BARON.

Prenez garde ! je publierai votre honte.

LA BARONNE *.

Si ce n'est vous, ce sera mon désespoir... Je veux le secourir.

LE BARON.

C'est inutile ! il n'a pas besoin de secours.

LA BARONNE, avec accablement.

Il serait mort ! mort ! (Elle reste comme anéantie. Sophie entre vivement par le fond, elle se dirige vers la fenêtre et aperçoit la Baronne.)

SOPHIE.

La baronne ! (Elle va lui parler et voit alors le Baron.) Monsieur de Walden ! (Au Baron*.) Je désire parler à la baronne. (Il s'incline et il sort, les portes du fond se ferment.)

* La B. le B.
** La B. la B. S.

SCÈNE VIII.

SOPHIE, LA BARONNE*.

SOPHIE, vivement à la Baronne.

Baronne, là, tout à l'heure, dans le parc, un coup de feu a été tiré.

LA BARONNE.

Le malheureux! c'est pour vous qu'il meurt!

SOPHIE.

Ah! ma terreur disait vrai... mais pourquoi? comment?

LA BARONNE.

Tout était prêt pour votre départ... Cette nuit une voiture doit vous attendre près du parc de Nassau. Pour sortir, il vous fallait la clé de la charmille, il allait la prendre quand ce coup de feu...

SOPHIE.

Mon Dieu! s'il allait mourir!

LA BARONNE.

Il mourra, car il est sans secours.

SOPHIE.

Oh! non; car avant de venir ici, j'ai envoyé Fritz.

LA BARONNE, avec reconnaissance.

Ah! Madame... et nous allons savoir...

SOPHIE.

Oui, s'il vit encore, s'il est sauvé, Fritz viendra sous cette fenêtre et agitera son mouchoir.

LA BARONNE, allant à la fenêtre.

Il doit être arrivé.

SOPHIE, aussi vers la fenêtre.

Je ne vois rien.

LA BARONNE.

Rien encore!... on ne le sauvera pas!...

SOPHIE.

Mais quel est donc l'ami que je perds?...

LA BARONNE.

Je ne puis vous le dire.

SOPHIE.

Savez-vous bien quelle idée étrange, impossible, m'était venue... toujours cette obsession... ce nom... cette image!...

LA BARONNE, avec effroi.

Dieu!

SOPHIE.

Sans le vouloir, ce qu'on apprend de noble, de beau, on le prête à un seul objet, et malgré son passé, malgré ma répulsion, cet homme généreux, dévoué, mon protecteur enfin, j'ai cru que c'était lui!

* S. la B.

LA BARONNE.

Madame, gardez-vous de croire.

SOPHIE.

Et ce n'est pas si insensé; car, tout à l'heure, pendant que vous étiez ici avec mon protecteur... moi dans le salon... dans la galerie je comptais du regard ceux qui étaient là... ma mémoire cherchait les absents... elle n'en trouvait qu'un... lui... lui seul... dites, me suis-je trompée?.

LA BARONNE, hésitant.

Madame... (Regardant vers le fond) L'Électeur.

SOPHIE, à mi-voix *.

Restez près de cette fenêtre... ce que vous aurez vu vous me le direz. (Sophie s'assied et prend un album qu'elle feuillette. — La Baronne, penchée vers la fenêtre, ne prête aucune attention à ce qui se passe en scène. — Les portes du fond se sont ouvertes. — La galerie, très-éclairée, forme salle de jeu. — Des tables sont dressées et occupées. — En face de la porte du milieu, lord Rivers joue avec un officier qui tourne le dos au public.)

SCÈNE IX.

SOPHIE, LA BARONNE, L'ÉLECTEUR, LORD RIVERS, SEIGNEURS, au fond; LE BARON.

L'ÉLECTEUR, à lui-même, descendant en scène **.

Blum a tout révélé... cette nuit... une évasion.

SOPHIE, comme s'interrogeant, à part.

Ce meurtre?... c'est donc une vengeance!...

LE BARON, entrant et s'adressant à l'Électeur.

Je vous ai dit ce soir, Monseigneur... ma tête répond toujours de ce que fait mon bras... je vous apporte ma tête.

L'ÉLECTEUR.

Que s'est-il donc passé, Monsieur?...

LE BARON.

J'ai fait tuer le comte de Kœnigsmark.

SOPHIE, à part, désolée.

C'était bien lui!...

L'ÉLECTEUR.

Vous l'avez fait tuer?

LE BARON, avec calme.

Parce qu'il était l'amant de ma femme.

SOPHIE, à part.

Oh!... (Elle tourne vers la baronne un regard indigné; mais madame de Walden, toujours attentive à ce qui se passe au dehors, n'a ni entendu les paroles du baron, ni vu le mouvement de Sophie.)

L'ÉLECTEUR, élevant la voix et se tournant vers le fond ***.

Avez-vous gagné lord Rivers, monsieur le comte?

* La B. S.
** La B. S. le B. E.
*** La B. S. E. le B.

PHILIPPE, *se tournant à moitié.*

Je m'en occupe, Monseigneur.

LE BARON, *stupéfait.*

Lui!

SOPHIE, *désillusionnée et avec amertume.*

Il est là... et j'ai pu croire... ah!... j'étais folle!...

PHILIPPE, *se levant de la table de jeu.*

Vous êtes vengé, Monseigneur.

LA BARONNE, *se retournant à la voix et poussant un cri qu'elle étouffe.*

Ah!...

SOPHIE, *à demi-voix, à la Baronne.*

Eh bien? le signal?...

LA BARONNE, *suffoquée par la joie.*

Oui... sauvé...

SOPHIE, *à part.*

Oh! celui-là me reste au moins. (Lord Rivers, Philippe, descendent dans le premier salon.)

L'ÉLECTEUR, *à Rivers*.

Ainsi, Mylord, vous êtes battu?

RIVERS.

Et j'avais les atouts pour moi.

PHILIPPE.

Un coup de bonheur m'a sauvé!

L'ÉLECTEUR.

Que toute la nuit vous soit aussi heureuse, monsieur le comte.

PHILIPPE.

Je l'espère bien, Monseigneur. (Bas, à la Baronne.) Voici la clé.

L'ÉLECTEUR, *à part.*

La Baronne est du complot.

LA BARONNE, *glissant la clé sur la table.*

Tenez, Madame.

SOPHIE.

Ah!... je pourrai partir. (Accords de musique au dehors.)

L'ÉLECTEUR, *présentant la main à Sophie.*

Ma chère belle-fille..

SOPHIE, *jetant son mouchoir sur la clé.*

Monseigneur!

L'ÉLECTEUR.

Nous passons dans la salle du concert. (Au Baron.) Annoncez notre arrivée.

PHILIPPE.

Son Altesse permettra à monsieur le baron de se retirer, voyez comme il est défait.

LE BARON.

Moi?...

* La B. S. P. E. B. R.

PHILIPPE, s'approchant du baron.

Je vous assure, monsieur le baron, que vous êtes très-pâle.

LE BARON, à lui-même.

Pas un pli sur son front, qui donc a été frappé? (Le baron sort, précédant l'Electeur et Sophie.)

SCÈNE X.

PHILIPPE, seul.

Il était temps! j'allais me trahir... Est-ce donc ma vie qui s'en va... est-ce un jour plus pur qui m'arrive? Mais comme tout à l'heure je sens mes forces prêtes à m'abandonner et mon sang mal retenu... Oh! mais je résisterai encore, il le faut! je le veux! (Philippe, qui cherche autour de lui, aperçoit le mouchoir laissé par Sophie, s'en saisit, et sous son uniforme l'enfonce dans sa poitrine; Sophie qui rentre a vu ce mouvement.)

SCÈNE XI.

PHILIPPE, SOPHIE.

SOPHIE, à part.

Mon mouchoir sur son cœur! (S'approchant résolûment.) Monsieur le comte, j'ai laissé là, sur cette table, un mouchoir... vous l'avez pris, rendez-le moi.

PHILIPPE.

Madame.

SOPHIE.

Je l'exige.

PHILIPPE.

Je ne puis.

SOPHIE.

Quel insolent trophée prétendez-vous en faire?

PHILIPPE.

Moi! vous supposez.

SOPHIE.

Oh! je vous ai deviné; habitué à toutes les audaces, vous vous êtes dit: Il y a là une femme qu'on abandonne, qu'on dédaigne... je puis tout oser... Expliquons-nous une fois pour toutes, monsieur le comte, ceci est probablement un suprême adieu. Les premières années de notre vie se sont écoulées ensemble, et le souvenir de cette amitié d'enfance m'était resté au cœur, embelli par le temps; vous n'étiez plus là, mais près de moi j'avais Aurore, votre sœur. Son aveugle tendresse se plaît à vous parer de toutes les qualités, de tous les mérites; aussi, quand, il y a six mois, la comtesse Aurore m'a quittée, je pouvais vous croire un homme de cœur, un homme d'honneur.

PHILIPPE.

Ma chère et bien aimée Aurore.

* S P

SOPHIE.

Vous êtes venu... au lieu du portrait flatté par une sœur... qu'ai-je trouvé!...

PHILIPPE.

Ah! ce jugement, vous me l'avez lu vous-même, tracé par votre main.

SOPHIE, prenant la clé.

Eh bien! un instant, ce soir, j'ai cru que j'avais été injuste, et je rejetais avec bonheur ce fardeau de haine et de mépris.

PHILIPPE.

Ah! tant de joie, Madame!

SOPHIE.

Oui, vous avez raison, pour un homme noble et généreux, c'eût été de la joie que de se sentir une si belle place dans un cœur si cruellement éprouvé. Merci, monsieur le comte, de m'avoir rendu à tous les sentiments qui repoussent et préservent, en vous révélant dans toute votre réalité. Ce mouchoir, je le veux, je l'ordonne, ce mouchoir!...

PHILIPPE

Ah! Madame, je ne puis vous le rendre; il est tout trempé de mon sang.

SOPHIE.

Blessé! vous... pour moi...

PHILIPPE.

Pour vous, Madame, qui m'avez montré la lumière que je fuyais; pour vous qui m'avez fait voir ma misère et ma honte; qui avez fait luire à mes yeux une vertu ignorée; une noblesse et une force dans la douleur que je ne soupçonnais pas. Pour vous aussi... Madame... tout ce que j'ai de bon et de généreux dans le cœur... pour vous tout ce qui me reste de sang... toute ma vie!...

SOPHIE.

Je n'avais pas rêvé, c'était lui!... Mais vous souffrez?

PHILIPPE.

Ah! ne me plaignez pas, ce sang que j'ai perdu a dessillé mes yeux et ouvert mon âme aux nobles pensées. Quoi! le dévouement, le sacrifice est-il donc une si douce chose? A peine ai-je effleuré cette coupe de mes lèvres que je me sens enivré d'un sentiment inconnu! Est-ce le malheur et la vertu que j'aime ainsi? est-ce cette pure victime? Alors, j'aime la vertu comme femme, et je vous aime comme une sainte!

LA BARONNE, entrant et les séparant.

Partez, Madame, partez à l'instant, ou la fuite serait impossible! (Elle lui tend la clé.)

PHILIPPE, courant pour la suivre.

Je veux être certain...

LA BARONNE, l'arrêtant.

Restez, je veille sur elle.

SOPHIE, en sortant, à elle-même.

C'était lui!

SCÈNE XII.

PHILIPPE, puis GEORGES.

PHILIPPE, un moment seul.

Rester!... la laisser seule exposée aux dangers de la route... Non, non, tout est prévu ; dans le bois un cheval m'attend, dans quelques instants je l'aurai rejointe, et tant que je pourrai craindre pour elle je ne la quitterai pas. (Il va sortir par le fond, et rencontre Georges qui entre.)

GEORGES.

Eh bien! tu t'en vas quand j'arrive!

PHILIPPE.

Vous! prince!

GEORGES.

Moi-même, mon cher Philippe.

PHILIPPE, à part.

Un instant plus tôt et elle ne pouvait partir.

GEORGES.

Ah! tu ne m'attendais pas.

PHILIPPE.

Non, certes!

GEORGES.

Je n'y tenais plus!... Ne me parle pas de ces petites cours d'Allemagne, tu ne saurais croire ce qu'elles inventent pour empêcher qu'on ne se réjouisse d'être né prince ; aussi, j'ai choisi le premier prétexte pour repasser par Hanovre, et j'avais si grande impatience d'arriver que j'ai devancé mes équipages seul, avec Freyberg.

PHILIPPE.

Mais, votre père?

GEORGES.

Je l'ai fait prévenir de mon arrivée... le voici.

SCÈNE XIII.

Les mêmes, L'ÉLECTEUR *.

Que m'apprend-on, mon fils est de retour?

GEORGES.

De passage... et considérez-moi comme un invité, puisqu'il y a réception à la cour.

* E. G. P.

L'ÉLECTEUR.

Volontiers... vous remplacerez notre chère belle-fille qui, légèrement indisposée, s'est déjà retirée, je crois.

PHILIPPE, avec un mouvement pour s'éloigner.

Prince, je vous laisse avec Son Altesse.

GEORGES.

Non pas, je veux que tu restes. J'ai à dire à mon père quelque chose que tu dois entendre.

L'ÉLECTEUR, à Georges.

Je vous écoute.

GEORGES.

Dites-moi, Monseigneur, êtes-vous toujours content du directeur de votre police, pour lequel vous nous avez cherché noise il y a quelques jours?...

L'ÉLECTEUR.

Mais, oui, très-content... depuis que je l'ai changé.

GEORGES.

Eh bien! le nouveau ne vaut pas mieux, il ignore ce qui se passe à deux pas du château.

L'ÉLECTEUR, inquiet.

Comment?

PHILIPPE, de même.

Que dit-il? (Il s'approche d'eux sur un signe de Georges.)

GEORGES.

Comme Freyberg et moi nous approchions, j'ai avisé au détour du parc de Nassau et bien cachée dans l'ombre, une voiture qui attendait... à telle heure et avec de telles précautions, une voiture attend toujours ou une femme qui a besoin du mystère de la nuit, ou un homme qui ne revient qu'au point du jour... Or, je ne passerais pas à côté d'un galant rendez-vous ou d'un enlèvement, sans jouir un peu des transes de gens qui vont être si heureux...

PHILIPPE, à part*.

Je ne mourrai pas sans avoir connu la peur.

L'ÉLECTEUR.

Enfin... qu'avez-vous donc fait?

GEORGES.

Le cocher, dès qu'il m'eut reconnu, s'est mis à trembler, et il a promis d'obéir ponctuellement aux ordres de Freyberg que j'ai laissé là... Il va conduire la belle dans un endroit où Philippe et moi, nous irons la retrouver.

L'ÉLECTEUR.

Où donc?

GEORGES.

Chez le comte de Kœnigsmark. (Arrêtant Philippe qui fait un mouvement pour sortir.) Tu es trop pressé... pas sans moi!

* E. P. G.

L'ÉLECTEUR, à part.
Tout est manqué... et par lui !

SCÈNE XIV.

LES MÊMES, FREYBERG.

FREYBERG, entrant, à Georges *.
Prince, il m'a été impossible d'obéir à vos ordres.
L'ÉLECTEUR, irrité.
Est-ce donc devant moi, Monsieur, que vous devez rendre compte de semblables missions ?
FREYBERG.
Monseigneur, quand j'ai donné ordre de s'arrêter chez M. de Kœnigsmark, cette dame m'a ordonné de la conduire devant Votre Altesse.
L'ÉLECTEUR.
Ainsi, vous ne la connaissez pas.
GEORGES, gaiement.
Puisque c'était pour la connaître, mon père.
L'ÉLECTEUR, à Freyberg.
Amenez-la. (A part.) Rien n'est encore perdu !
PHILIPPE, à part.
Mon Dieu ! qu'elle doit souffrir ! (Freyberg qui était sorti, vient ramenant Sophie voilée. Sur un signe de l'Electeur Freyberg sort ; Philippe éprouve une vive anxiété. Georges regarde curieusement celle qu'il croit une inconnue et cherche à la deviner, sous le voile qui l'enveloppe. Sophie, à l'aspect de son mari, a tressailli ; mais elle a aussitôt commandé à son émotion.)
GEORGES.
Ah ! nous allons la voir !

SCÈNE XV.

PHILIPPE, GEORGES, SOPHIE, L'ÉLECTEUR.

L'ÉLECTEUR.
Personne ne connaîtra Madame.
GEORGES.
Ah ! mon père !
L'ÉLECTEUR.
Un scandale ! Je n'en veux pas !... c'est la baronne de Walden qui reconduira Madame chez elle !
SOPHIE, levant son voile.
Je suis chez moi, Monseigneur.
GEORGES.
Ma femme ! (Sophie fait un mouvement vers ses appartements.) Mais, Madame, m'expliquerez-vous ?
SOPHIE, après avoir jeté sur Philippe un regard écrasant.
Sans aucune hésitation, prince, car il vient un instant où le

* E. F. G. P.

désespoir ôte toute faiblesse, et pour prendre la résolution que j'ai prise, il faut avoir longtemps lutté contre le désespoir. Je fuyais, j'allais rejoindre ma mère, quand j'ai entendu donner un ordre qui m'a révélé le piége où l'on m'entraînait, et de cette perfidie, je viens, devant Votre Altesse, accuser M. de Kœnîgsmark.

GEORGES *.

Kœnigsmark! voilà bien du bruit pour une voiture qui s'est trompée de porte.

SOPHIE.

C'est une bassesse, c'est une lâcheté, c'est un crime... un seul homme dans tout le Hanovre en pouvait être capable, et cet homme!...

GEORGES, qui depuis un moment voulait parler.

Laissez-moi donc vous dire, Madame, que cet homme... c'est moi.

SOPHIE, se retournant avec humilité vers Philippe.

Oh! pardon, monsieur le comte.

GEORGES.

Maintenant, répondez... pour fuir ces malheurs fictifs, vous ne voyagiez pas seule; près du parc... au coin du bois, j'ai vu un cheval attaché à un arbre, et ce cheval n'était point celui d'un serviteur.

SOPHIE.

J'attendais ce soupçon de vous, Monseigneur. Si quelque ami dévoué avait résolu de veiller sur moi, je l'ignore, je vous le jure.

GEORGES.

Et je vous jure, moi, que je connaîtrai l'insolent. (Mouvement de Philippe.)

SOPHIE.

Et moi, je lui défendrai de se nommer, de se laisser deviner, de céder même à l'irritation d'une offense; car je le prévois, Monseigneur, mes malheurs ne sont pas finis; et il faudra qu'à l'instant où je lui dirai : Venez, j'ai besoin de vous; il faudra qu'il vienne et me sauve encore.

GEORGES.

C'est une guerre, Madame...

SOPHIE.

Puisqu'il ne m'est même pas permis d'écrire à ma mère.

GEORGES.

Est-ce que jamais je vous en ai empêchée.

SOPHIE.

On interceptait mes lettres.

GEORGES, regardant son père.

Non pas par mon ordre.

L'ÉLECTEUR.

Abrégeons des débats inutiles... La princesse a besoin de rentrer chez elle...

* E. G. S. P.

ACTE II, SCÈNE XV.

SOPHIE.

Pas avant d'avoir écrit ici à ma mère, une lettre que le prince, d'après ce qu'il vient de dire, laissera parvenir sans doute.

GEORGES.

Certes!... choisissez pour la remettre, qui vous voudrez.

L'ÉLECTEUR.

M. le comte de Kœnigsmark que vous accusiez à tort, cette marque de confiance sera une réparation.

SOPHIE.

Oh! oui... je lui en dois une... mais comme c'est de Votre Altesse surtout que je vais me plaindre, je désire qu'elle lise chaque ligne que j'écrirai.

L'ÉLECTEUR.

Volontiers... (Il remonte avec Sophie vers le fond où Sophie s'assied à une table et écrit. — L'Électeur placé derrière son siège, semble lire à mesure qu'elle écrit.)

GEORGES *.

Qu'en dis-tu?

PHILIPPE.

Votre Altesse aime ces scènes-là?

GEORGES, avec impatience.

Si je les aime?... non vraiment;... mais au moins, je ne suis pas comme toi qui faisais là piteuse figure. A quoi pensais-tu?

PHILIPPE.

A vous, monseigneur... Je ne m'étonne plus si je vous trouvais un peu lent à chercher le plaisir, un peu distrait à le goûter, je vous comprends, je vous excuse.

GEORGES.

Que veux-tu dire?

PHILIPPE.

Eh! sans doute... une larme dans le plus grand verre, suffit pour gâter le meilleur vin, et un visage attristé, des yeux rougis par les pleurs versés pour vous... cela préoccupe... cela gêne.. c'est un bon sentiment, je le reconnais, mais ce n'est pas amusant.

GEORGES.

Que veux-tu que je fasse?

PHILIPPE **.

Comment, vous ne trouvez pas moyen d'arranger cela? la princesse n'est pas orpheline.

GEORGES.

Au fait, sa mère pourrait bien se charger de la consoler.

PHILIPPE.

Une mère, c'est son devoir.

GEORGES.

Une famille est un très-doux asile.

* G. P. E. S.
** P. G. E. S.

PHILIPPE.

Un asile parfaitement honorable.

GEORGES.

Là-bas, elle aura une vie calme, exempte de chagrins domestiques.

PHILIPPE.

Vous, ici ou ailleurs, vous jouirez d'une existence de délices, pure de tout souci, de tout retour sur vous-même.

GEORGES.

Ma foi, j'ai bien envie...

PHILIPPE*.

Je vous devine... l'idée est bonne. (Sophie remet la lettre à l'Électeur.)

L'ÉLECTEUR, à Sophie.

Très-bien, ma fille.

GEORGES, allant à Sophie.

Madame, je viens de prendre un grand parti, auquel je prie mon père de ne pas s'opposer... pour mettre un terme à nos divisions intérieures, le comte de Kœnigsmark va partir pour Celle-Lünebourg.

L'ÉLECTEUR.

Afin de remplir la mission convenue.

GEORGES.

Pour prévenir madame la duchesse de Lünebourg que la princesse Sophie retourne dans sa famille.

SOPHIE, avec joie.

Ah! prince, merci.

PHILIPPE, à part.

Libre!... par moi!

L'ÉLECTEUR.

Une séparation!

GEORGES.

Amiable!

L'ÉLECTEUR.

Vous avez consulté...

GEORGES, frappant sur l'épaule de Philippe.

Mon meilleur ami. (Regard de reconnaissance de Sophie à Philippe.)

L'ÉLECTEUR**.

M. le comte est un rude jouteur... avec lui il faut être alerte à la riposte. (Il tire mystérieusement de sa poche le billet qu'il a reçu précédemment du baron, il le place avec la lettre dans l'enveloppe qu'il tient à la main.)

SOPHIE, à l'Électeur.

Eh bien! que décide Votre Altesse?

L'ÉLECTEUR.

Qu'il en soit ainsi que vous le voulez... mais il me semble

* P. E. S. G.
** P. G. E. S.

qu'il y a convenance à ce que M. le comte se charge toujours de votre lettre. (Il la lui donne.) Ce sera une introduction toute naturelle.

GEORGES.

C'est très-juste. (Il remonte et donne un ordre à un officier.)

L'ÉLECTEUR.

Vous avez désiré, ma fille, que le message fût ouvert pour que M. de Kœnigsmark pût en prendre connaissance.

SOPHIE.

En effet! (Elle passe à Philippe l'enveloppe que lui remet l'Électeur.) Le voici, monsieur le comte.

PHILIPPE, prend l'enveloppe en s'inclinant.

Tant d'honneur! (Il tire la lettre de l'enveloppe, un papier tombe à terre.)

SOPHIE, à Philippe.

Vous laissez tomber un papier, monsieur le comte.

PHILIPPE.

Mille grâces, Madame. (Il ramasse le billet et lit.) « On sera seule, on vous attend; je m'abandonne à vous! Venez! » (Il compare l'écriture du billet avec celle de la lettre, et dit à part.) La même écriture!

GEORGES, revenant.

Philippe, tout est prêt.

PHILIPPE, à Sophie.

Madame, vous serez obéie.

GEORGES, à Philippe.

Au revoir, dans huit jours!

L'ÉLECTEUR, à lui-même.

Dans deux heures, il sera ici. (Georges, l'Électeur et la princesse se dirigent vers le salon de musique en même temps que Philippe, après un dernier coup d'œil donné à Sophie, s'éloigne par le fond.)

ACTE TROISIÈME

Même décor qu'au premier acte.

SCÈNE PREMIÈRE.

LA BARONNE.

Minuit!... Parti!... Il serait parti sans m'attendre, sans me laisser un mot pour me rassurer... Ce n'est pas possible... il faut que je voie la princesse. (Au moment où elle s'avance vers la porte de droite, Georges entre par le fond.)

SCÈNE II.

GEORGES, LA BARONNE.

LA BARONNE.

Vous, Monseigneur?

GEORGES.

Je viens de faire prier madame Sophie-Dorothée de m'accorder ici un moment d'entretien. Je comprends votre surprise, chère baronne; vous n'êtes point habituée à me voir à pareille heure dans cet appartement; il faut pardonner aux circonstances; on ne vous enlève pas votre femme tous les jours.

LA BARONNE.

Un enlèvement!

GEORGES.

Avec le consentement du mari... Tranquillisez-vous, tout est arrangé.

LA BARONNE.

Voici Son Altesse.

SCÈNE III.

LES MÊMES, SOPHIE *.

GEORGES.

Vous me pardonnerez, Madame, l'étrangeté de cette visite, mais j'aurais dans votre intérêt, je vous le jure, dans votre intérêt seul, quelques mots à vous dire.

SOPHIE.

Je suis prête à vous entendre, Monseigneur. (Sur un signe de Sophie la baronne entre dans l'appartement à droite.)

GEORGES**.

Madame, je vous avouerai sans peine, pour vous épargner toute récrimination, que je n'ai pas été le modèle des maris. Mais au moment où nous assurons notre bonheur mutuel en nous séparant, je crois pouvoir espérer que vous me saurez bon gré de cette démarche.

SOPHIE, s'asseyant.

Je vous écoute, Monseigneur.

GEORGES.

Me permettrez-vous d'abord quelques questions? (Il s'assied)

SOPHIE.

Je ferai plus, je vous promets d'y répondre avec franchise.

GEORGES.

Pour tous deux je vous en remercie. Vous n'avez jamais excité la colère de mon père par aucune offense?

* G. la B. S.
** G. S.

ACTE III, SCÈNE III.

SOPHIE.

Jamais.

GEORGES.

Vous n'avez pas pu le contrarier dans quelqu'une de ses combinaisons... si je ne parlais pas de mon père, je dirais : dans quelqu'une des intrigues où son esprit se plaît et où sa vie se passe.

SOPHIE.

Ma pensée n'a jamais été au delà de ma famille et de mes amis, et c'est pour cela que j'ai accueilli avec reconnaissance la promesse que vous m'avez faite. Il me semble que je serais ingrate, si je ne vous disais pas combien depuis deux heures la vie a changé à mes yeux. Je sens autour de moi comme un rempart d'affection qui s'élève contre toutes les menaces du sort... Je sais où m'appuyer. Le présent est calme et l'avenir a perdu ses craintes et ses alarmes... Mais j'oublie, Monseigneur, que vous m'avez seulement priée de répondre à vos questions.

GEORGES.

Elles deviennent assez délicates ; je me suis peu occupé, je ne veux pas dire, de mon honneur, mais de mes intérêts conjugaux ; mais enfin ce que je ne regardais pas, mon père l'aurait-il vu ?

SOPHIE.

Je vous comprends mal.

GEORGES, se levant.

Voyons : mon père aurait-il quelque raison d'usurper les droits d'un mari jaloux.

SOPHIE, se levant.

Est-ce une offense que veut me laisser votre dernier entretien ?

GEORGES.

N'en croyez rien ; mon insistance n'est qu'une marque d'intérêt réel, et en venant ici, je n'ai fait que céder à une crainte vague que j'éprouve pour vous.

SOPHIE.

Je ne pense pas qu'aucun danger m'atteigne jusqu'à l'heure où j'irai rejoindre ma mère.

GEORGES.

Pourquoi donc mon père, en rentrant, a-t-il mandé le conseiller-président et le chef des gardes ?

SOPHIE.

Je l'ignore ; ce que je puis dire, c'est que je n'ai pas de procès, et je ne pense pas qu'on veuille faire le siége de mon appartement.

GEORGES.

Au conseiller-président, mon père a ordonné de réunir cette nuit, la cour suprême. Un procès doit être instruit immédiatement. Des preuves écrites du crime seront fournies, peut-être même le flagrant délit... pardon, mais je dois vous demander si vous ne voyez rien là qui vous concerne ?

SOPHIE.

Absolument rien.

GEORGES.

Au chef des gardes, mon père a fait de vives recommandations pour la sûreté du palais, et il a fini en lui disant de mettre vingt hommes déterminés à la disposition du baron de Walden. A quelques observations il a répondu : Fiez-vous-en à sa haine. Dans ces paroles, dans ces dispositions rien ne vous alarme?

SOPHIE.

Rien.

GEORGES [*].

Il ne me reste qu'à m'excuser encore de vous avoir dérangée à cette heure; mais je voulais vous dire que si quelque menée eût été dirigée contre vous, ma main, qui sait mal porter l'anneau conjugal, eut sû tirer l'épée pour vous défendre.

SOPHIE.

Monseigneur, je vous remercie d'avoir voulu que les dernières paroles que j'emporte d'ici, soient les meilleures que j'y aie entendues. (Le prince a frappé sur un timbre; un domestique est entré; sur un signe du prince, il prend l'un des candélabres et sort en précédant Georges. La baronne, au même instant, sort de l'appartement de la princesse.)

SCÈNE VI.

SOPHIE, LA BARONNE [**].

SOPHIE.

Votre service, baronne, est terminé pour ce soir; vous pouvez vous retirer.

LA BARONNE, à part.

Elle m'éloigne. (Haut.) Mais, Madame, après une nuit si agitée, si fatale, je croyais que ma présence...

SOPHIE.

Je ne vous ai déjà que trop occupée de moi, vous devez avoir besoin de repos.

LA BARONNE.

Je ne pourrai m'y livrer, que si votre Altesse n'a plus à invoquer le secours de personne.

SOPHIE.

De personne, grâce au ciel.

LA BARONNE.

Je le crois, car si vous pensiez devoir appeler quelque protection extérieure, c'est par moi que vous feriez transmettre vos volontés.

SOPHIE.

Sans aucun doute.

[*] S. G.
[**] B. S.

LA BARONNE.

Ainsi on n'a plus besoin de sortir... ou d'entrer par la porte de la charmille.

SOPHIE.

Non, baronne... mais comme vous me dites cela... en vérité vous me donneriez des inquiétudes si j'en pouvais avoir, heureusement ma sécurité est parfaite.

LA BARONNE.

Alors Votre Altesse veut-elle me dire où je trouverai la clé de la charmille?

SOPHIE.

Ah! mon Dieu! dans le trouble de ma fuite, je l'ai laissée sur la porte.

LA BARONNE, à part.

C'est par là qu'il doit venir.

SOPHIE.

S'il n'était pas si tard, je vous prierais de l'aller chercher.

LA BARONNE, vivement.

J'y vais, Madame.

SOPHIE, rentrant chez elle.

Oh! merci, et à tout à l'heure.

LA BARONNE, sortant par le fond, et à elle-même.

Je me trompais, elle ne l'attend pas.

SCÈNE V.

(Les domestiques qui veillent dans le salon d'attente emportent les lumières et ferment la porte. Le théâtre reste dans l'obscurité.)

PHILIPPE, seul, il rentre par la gauche.

Tout le monde s'est retiré... je suis près de l'appartement de la princesse... mais comment y suis-je parvenu? A peine si je le sais; incertain du chemin que je devais suivre, une main invisible a semblé ouvrir toutes les portes devant moi; je me souviens cependant: à peine avais-je passé, qu'elles se fermaient aussitôt, et il me semblait comprendre qu'on y apostait des gardiens. Que se passe-t-il donc? pour m'en assurer je n'ose pénétrer plus avant. (Allant vers la fenêtre.) Par cette fenêtre rien que le précipice... et plus loin la campagne.

SCÈNE VI.

SOPHIE, PHILIPPE.

SOPHIE.

La baronne ne revient pas; je suis inquiète, il y a quelque chose d'inaccoutumé au château... ces bruits au dehors... ces rondes mystérieuses de soldats, je veux savoir... (En ce moment Philippe se tourne vers elle.) Vous!... vous, ici!

PHILIPPE.

Vous deviez compter sur moi, Madame.

SOPHIE.

Comment?

PHILIPPE.

Ne m'avez-vous pas appelé?

SOPHIE.

Moi?

PHILIPPE, lui présentant le billet.

Ce billet n'est donc pas de vous?

SOPHIE, le prenant et le regardant.

Il est de moi, c'est la réponse que Blum devait vous remettre.

PHILIPPE.

Je l'ai reçue de vous, ce soir, dans l'enveloppe de la lettre à votre mère.

SOPHIE.

Ah!... les paroles du prince! Je ne les avais pas comprises...

PHILIPPE.

Que vous disait-il?

SOPHIE.

Monsieur le comte, en vous appelant ici, on vous a attiré dans un piége, on veut nous surprendre ensemble chez moi la nuit.

PHILIPPE.

Mais dans quel but?

SOPHIE.

La politique de l'Électeur veut que le prince Georges soit libre; il ne peut l'être qu'en m'accusant d'un crime, et l'on veut que je sois coupable.

PHILIPPE.

Oh! non, non, Madame, c'est impossible!

SOPHIE.

En ce moment un conseil s'assemble pour me juger.

PHILIPPE.

Et ils m'ont cru assez lâche pour ne pas vous défendre.

SOPHIE.

C'est votre mort qui m'accusera... en ce moment le chef des gardes réunit des hommes qui vous assassineront en sortant d'ici!...

PHILIPPE.

Georges n'est pas leur complice, et à travers les assassins j'arriverai jusqu'à lui.

SOPHIE.

Restez; en acceptant votre protection, j'ai compté sur l'honneur d'un gentilhomme... en venant ici, vous avez cédé à un mouvement généreux... je vous en remercie, et voici ma main. Nous ne sommes pas coupables, et c'est en présence de toute ma maison qu'on doit nous trouver ensemble!... (Elle frappe sur le timbre.)

PHILIPPE.

Noble cœur!... je ne l'avais pas méconnue, moi.
SOPHIE, étonnée.
Personne!... (Elle frappe un second coup.) Personne encore!
PHILIPPE, allant à droite.
Dans votre appartement plus de lumière.
SOPHIE, prêtant l'oreille, avec effroi.
Écoutez!...
PHILIPPE, qui est allé à gauche.
Cette porte fermée...
SOPHIE, plus effrayée.
Écoutez... des pas dans la galerie..
PHILIPPE, écoutant.
Oui, on approche...
SOPHIE.
Un bruit d'armes!... Philippe, c'est la mort! (Avec exaltation.) Philippe... je t'aime!...

SCÈNE VII.

Les mêmes, LE BARON paraît au fond.

SOPHIE.
Ah! votre ennemi!...
PHILIPPE.
C'est l'Électeur qui vous envoie?
LE BARON.
Oui, l'Électeur, qui s'est adressé à ma haine pour vous découvrir ici vivant ou mort; mais si j'ai accepté cette mission, c'est pour épargner un crime. Acceptez le combat que je vous offrais... Tuez-moi, monsieur le comte, et vous aurez encore le temps de sortir par cette porte.
PHILIPPE, tirant son épée.
Eh bien, soit! puisqu'il le faut. (Il pousse un cri étouffé en posant la main sur sa poitrine.) Ah!
LE BARON.
Qu'y a-t-il?
SOPHIE.
Ah! je comprends, sa blessure se rouvre.
LE BARON.
Il était blessé!
PHILIPPE.
Le coup avait bien porté. Je ne vous tuerai pas, monsieur le baron, mais si vous avez quelque noblesse au cœur, vous ne voudrez pas que ma présence accuse la princesse. Je ne puis plus marcher... emmenez-moi, je ne dois pas mourir ici.
SOPHIE.
Je ne vous laisserai pas sans secours.
LE BARON.
N'appelez pas, Madame, c'est vous perdre.

SOPHIE.

Qu'importe que je sois perdue, pourvu qu'il vive!

PHILIPPE.

Emmenez-moi, emmenez-moi!

SOPHIE, qui a remonté au fond.

Mais par cette galerie, disiez-vous... attendez... Du monde! des lumières!

PHILIPPE, à demi-voix, au baron, lui désignant la fenêtre.

Soutenez-moi seulement jusque-là.

LE BARON, bas.

Là c'est le gouffre! c'est la mort!

PHILIPPE.

Qu'importe que je meure, pourvu que je la sauve!

SOPHIE.

C'est ici que l'on vient. (Redescendant.) Le prince Georges! (Philippe, l'arrêtant et lui montrant la fenêtre. Il disparaît derrière les rideaux. — Georges et la suite entrent par le fond, en même temps que la baronne et les femmes de la princesse entrent par la droite.)

SCÈNE VII.

Les mêmes, GEORGES, LA BARONNE.

LA BARONNE, à part.

Il est ici, mais ou donc?

GEORGES, à Sophie.

Madame, je viens d'apprendre qu'une trame abominable avait été ourdie contre vous, je n'en veux pas être complice. (Mouvement du rideau aperçu par la baronne qui suit l'émotion de Sophie dont les regards restent attachés à la fenêtre.)

LA BARONNE, à part.

Il est là!

GEORGES.

Je viens, en présence de tous, vous offrir les deux trônes qui m'attendent. Mais qu'avez-vous, Madame, vous pâlissez, vous vous soutenez à peine.

LA BARONNE, vivement.

La princesse a besoin d'air.

GEORGES.

Vous avez raison! (Il va tirer les rideaux de la fenêtre; stupéfaction de Sophie et de la baronne qui ne voient plus Philippe.)

LE BARON, à Sophie qui l'interroge des yeux.

Il s'est puni en vous sauvant.

SOPHIE, s'évanouissant.

Ah! l'abîme! (Elle tombe sans connaissance sur un siège.)

LA BARONNE, à part.

Mort pour elle!

FIN

LAGNY. — Imprimerie de VIALAT et Cie.

www.ingramcontent.com/pod-product-compliance
Lightning Source LLC
Chambersburg PA
CBHW071438220526
45469CB00004B/1582